T0043711

TEXTO:

MARÍA ROSA LEGARDE

ILUSTRACIONES:

MATÍAS LAPEGÜE

EL BOSQUE ENCANTADO

ARTE-TERAPIA PARA COLOREAR

EDICIONES
Lea

EL BOSQUE ENCANTADO
ARTE-TERAPIA PARA COLOREAR
es editado por
EDICIONES LEA S.A.
Av. Dorrego 330 C1414CJQ
Ciudad de Buenos Aires, Argentina.
E–mail: info@edicioneslea.com
Web: www.edicioneslea.com

ISBN 978-987-718-392-4

Queda hecho el depósito que establece la Ley 11.723.
Prohibida su reproducción total o parcial, así como
su almacenamiento electrónico o mecánico.
Todos los derechos reservados.
© 2016 Ediciones Lea S.A.

Primera edición. Impreso en Argentina.
Junio de 2016. Gráfica MPS S.R.L.

Legarde, María Rosa
 El bosque encantado / María Rosa Legarde ; ilustrado por Matías
Lapegüe. - 1a ed . - Ciudad Autónoma de Buenos Aires : Ediciones
Lea, 2016.
 72 p. : il. ; 23 x 25 cm. - (Arte-terapia / Legarde, María Rosa; 10)

 ISBN 978-987-718-392-4

 1. Color. 2. Dibujo. I. Lapegüe, Matías , ilus. II. Título.
 CDD 291.4

introducción

Contemplar, observar, meditar. Parecen parte de un mismo todo y lo son, aunque a veces lo olvidamos. La vida en la ciudad nos aleja de nuestra esencia, de nuestro espíritu, de aquello que nos hace mucho más que meros espectadores de la realidad cotidiana. ¿Cómo recuperar el contacto con lo sublime? Existen muchas maneras, pero el arte-terapia es, quizás, la más novedosa y efectiva. Combina la libertad creativa con el ejercicio de la concentración; permite, al mismo tiempo, conectarnos con nuestro interior más profundo y recuperar el vínculo perdido con el Universo. ¿Es posible que pintar imágenes nos conecte con una parte de nuestra esencia que creíamos perdida? Por supuesto. El arte-terapia favorece la concentración, despeja la mente, ralentiza la vorágine de nuestros pensamientos. Concentrarnos en el dibujo elimina lentamente cualquier huella de ideas que nos atormentan, nos aleja de una cotidianeidad que nos tiene atrapados en un círculo sin fin. Nos encontramos con nuestro interior, aceptamos el devenir de la vida como un estadio en el cual debemos aprender sin intervenir. A través de una actividad sencilla como colorear este bosque, nuestra imaginación irá profundizando cada vez más hondo en un estadio de paz, plenitud y calma. A medida que avancemos, las imágenes adquirirán vida propia, se transformarán en sonidos, aromas, seres que acudirán a nuestro encuentro. El poder sanador de nuestra mente es inconmensurable y este libro está diseñado para activar sus mecanismos naturales de defensa. Estrés, insomnio, ansiedad, son algunos de los males de nuestro tiempo. La mente es capaz de enfrentarlos sólo si contamos con la predisposición para hacerlo, si nos permitimos un espacio sin perturbaciones, sin el ruido del mundo exterior, un encuentro con nuestro yo interior y las imágenes

de un bosque que nos convoca. Se trata, al fin y al cabo, de acallar el fárrago de pensamientos que no nos conducen a ninguna parte, y cambiar esas voces por el murmullo de las hojas de los árboles, el canto de los pájaros, el fluir de un río que tropieza, a su camino, con piedras donde crecen pequeñas porciones de vida. De eso se trata. ¿Acaso no parece fácil dejar que la mente viaje a un lugar así? Este bosque encantado tiene la capacidad de transmutar nuestras tensiones en paz, nuestras preocupaciones en esperanza, la fe perdida en una luz brillante que emerge como un sol entre las montañas.

El arte-terapia nos permite encontrar aquello que quedó sepultado por el día a día de un acontecer que no nos satisface, esos sueños perdidos, ese tiempo que creemos que no volverá más. Nos lleva de la mano en un recorrido por un bosque que es, en realidad, nuestro propio bosque, aquel que florece en nuestro interior, el lugar donde se oculta quien alguna vez fuimos, quien deseamos ser, quien creemos que, todavía, tenemos derecho a ser.

En la búsqueda de la felicidad, a veces emprendemos caminos equivocados. No lo hacemos por maldad, sino porque la vorágine de los tiempos que corren nos suelen apartar de lo esencial. ¿Hace falta recordar aquellas sabias palabras de *El Principito*? "Lo esencial es invisible a los ojos y sólo puede verse con el corazón". Este libro espera ser llenado de colores, pero es mucho más que un libro de imágenes. Es el sendero que nos conduce hacia el encuentro con nuestro corazón.

Que así sea.

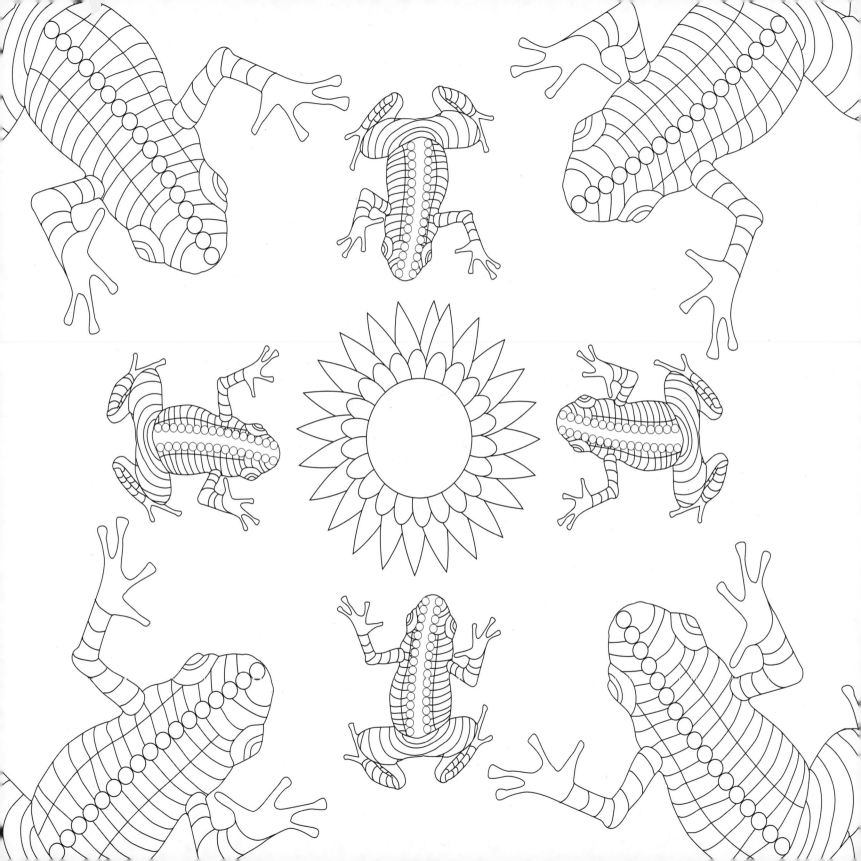

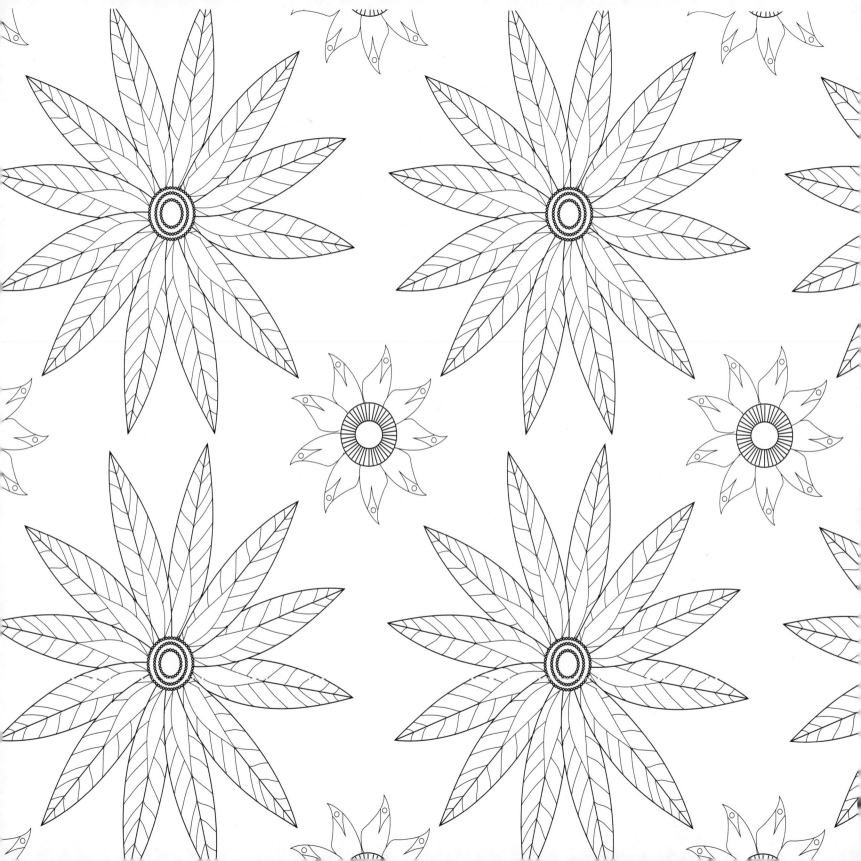

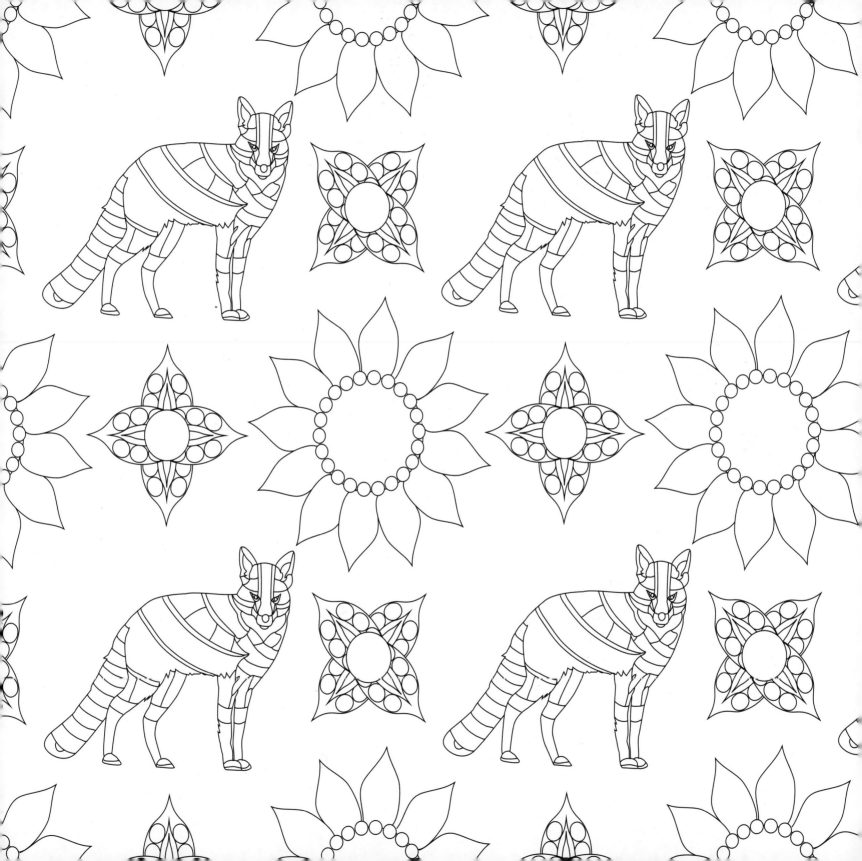

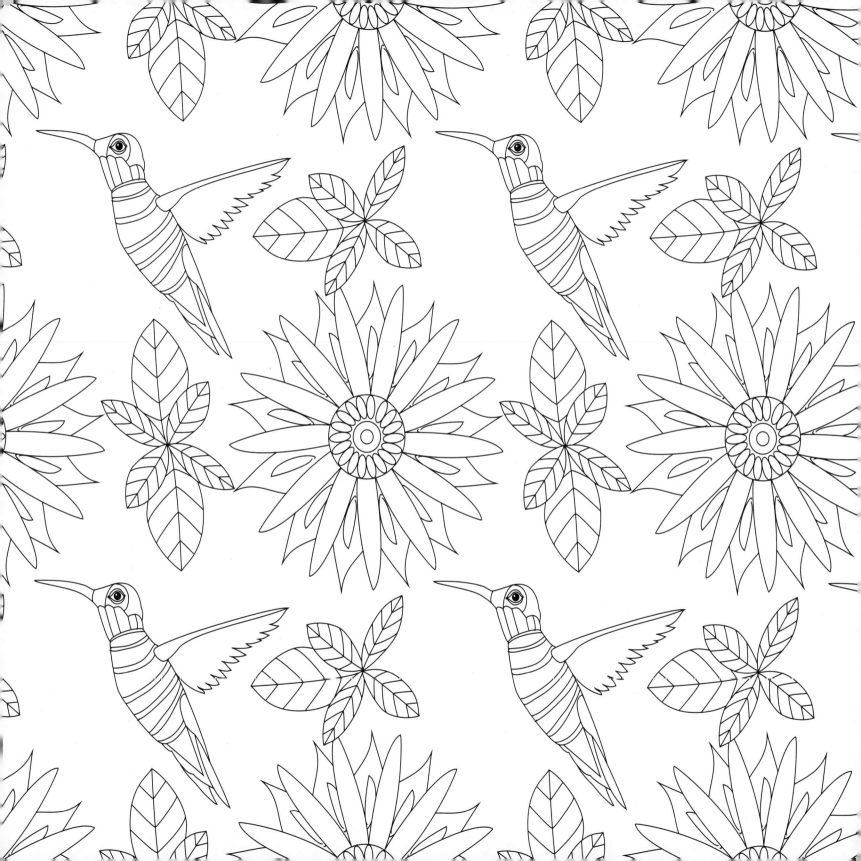

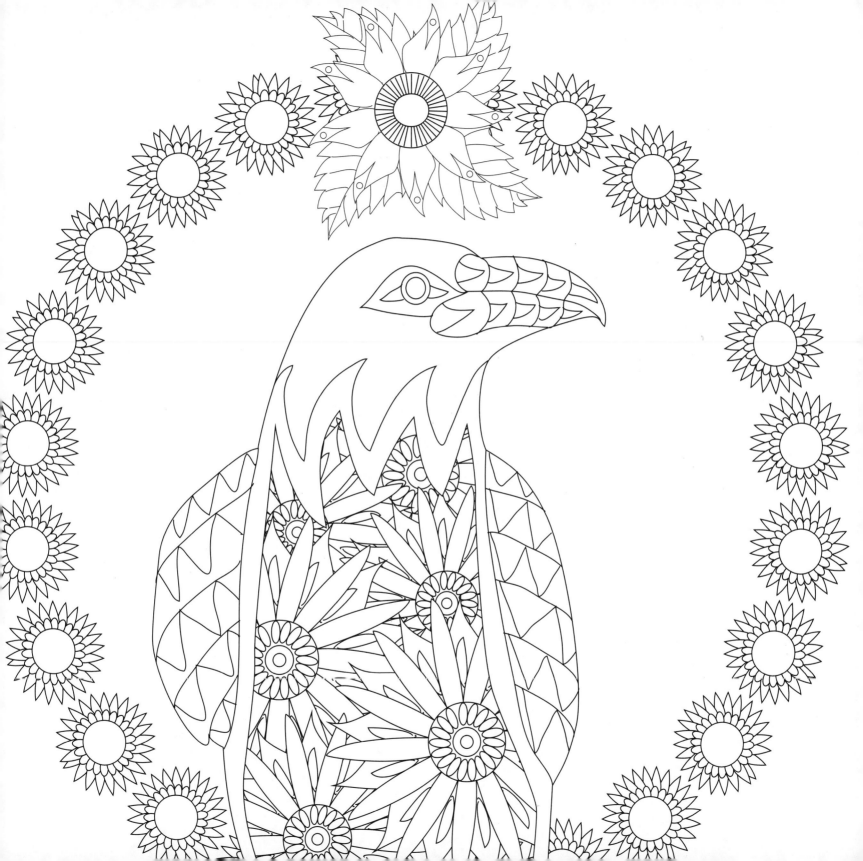

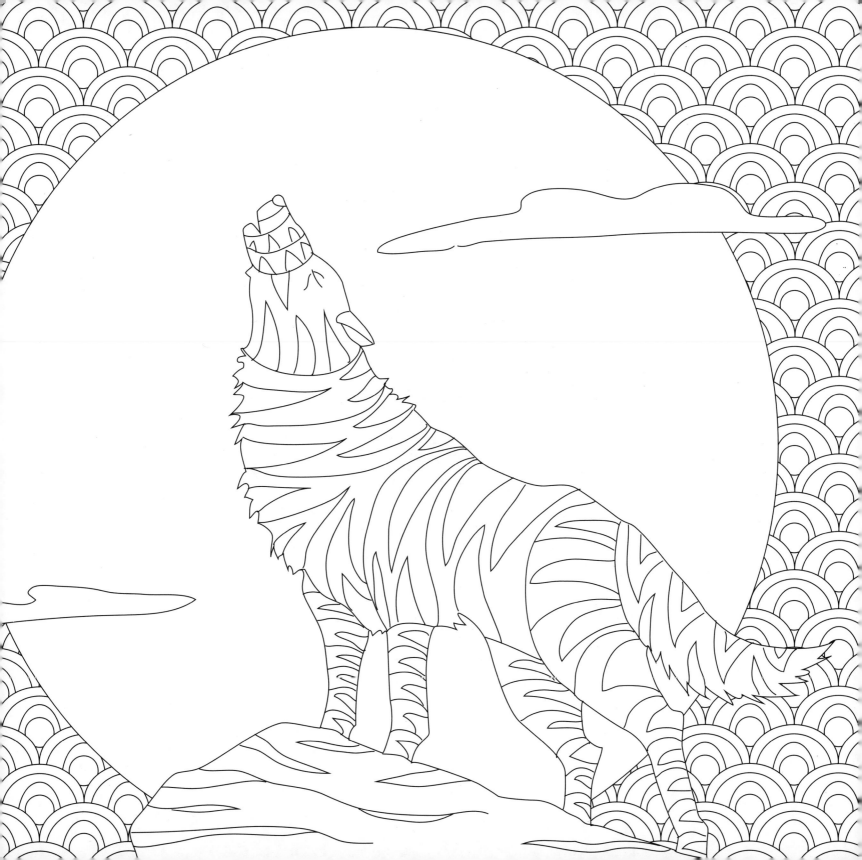

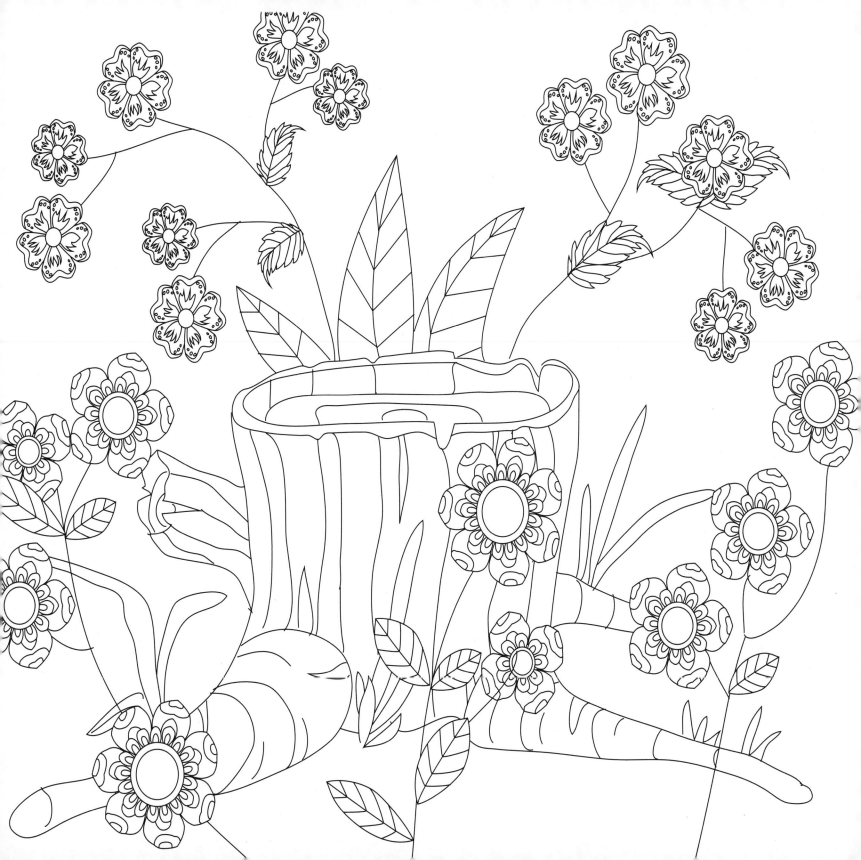

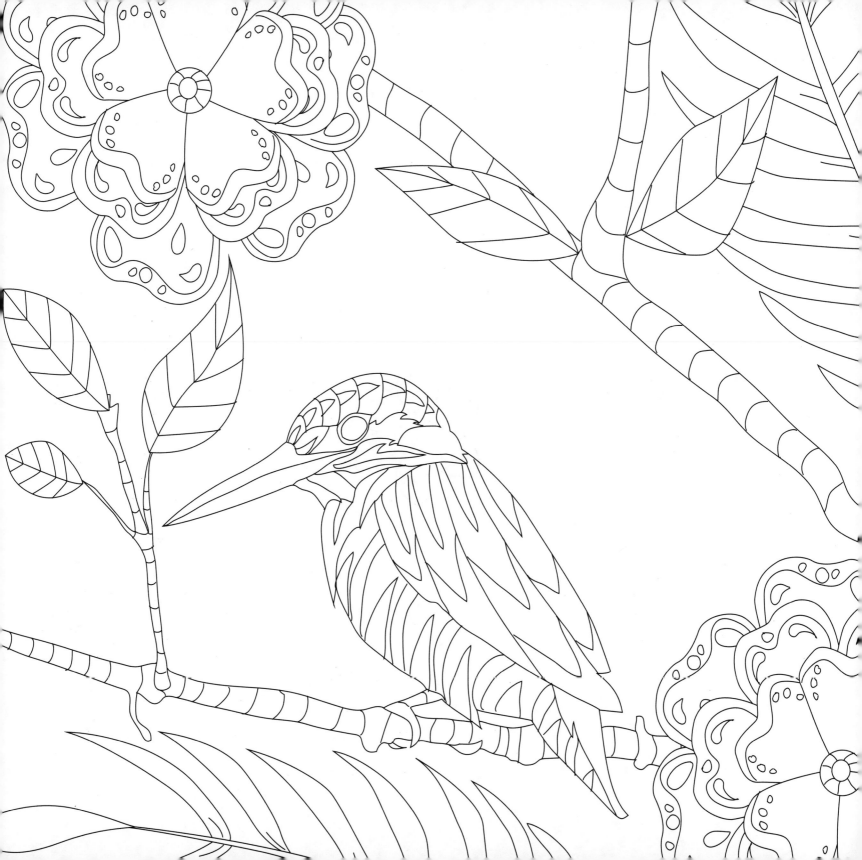

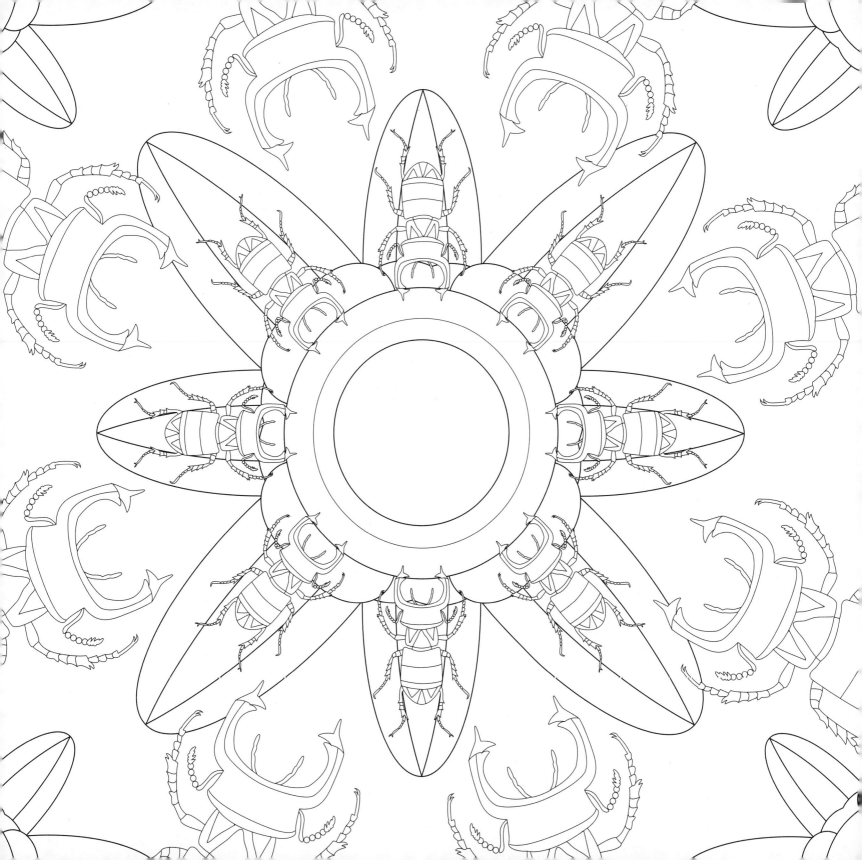

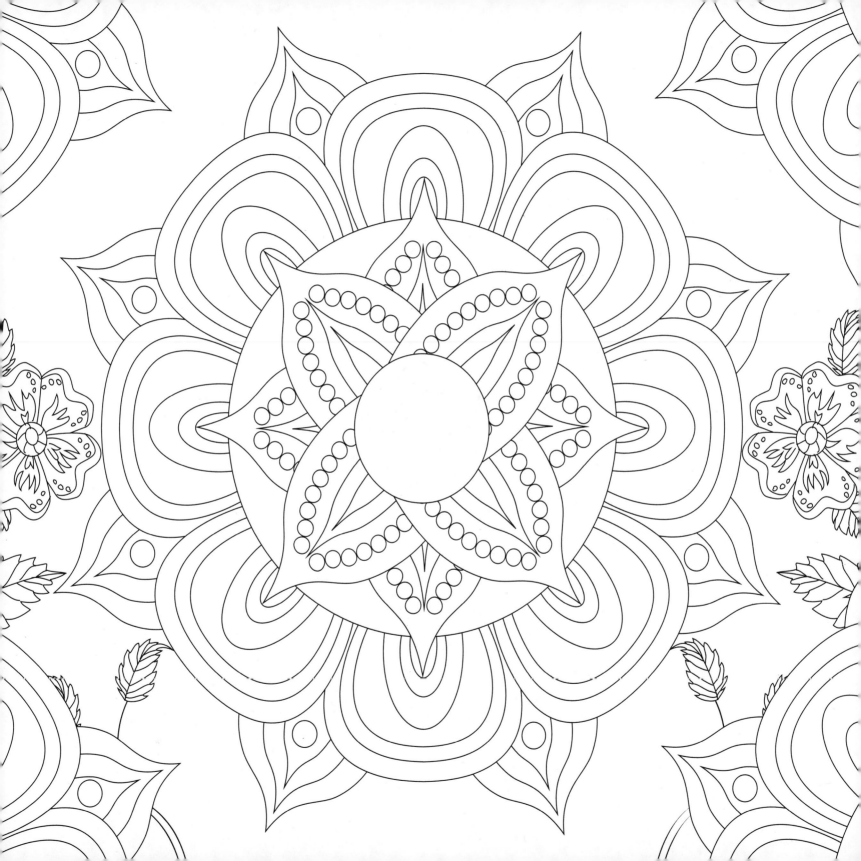

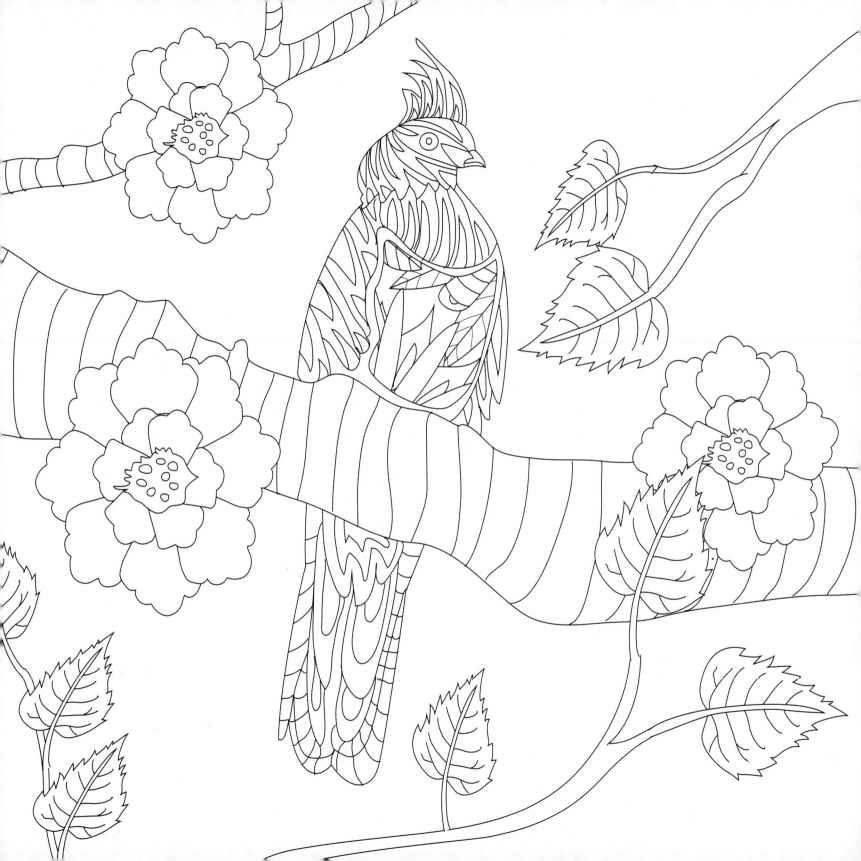

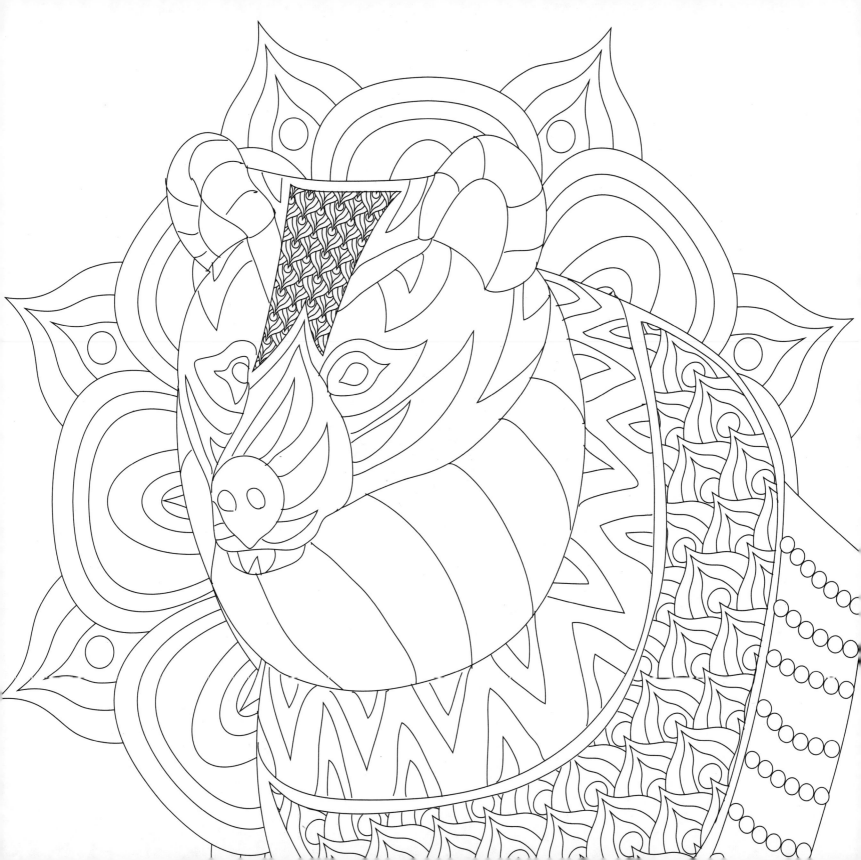

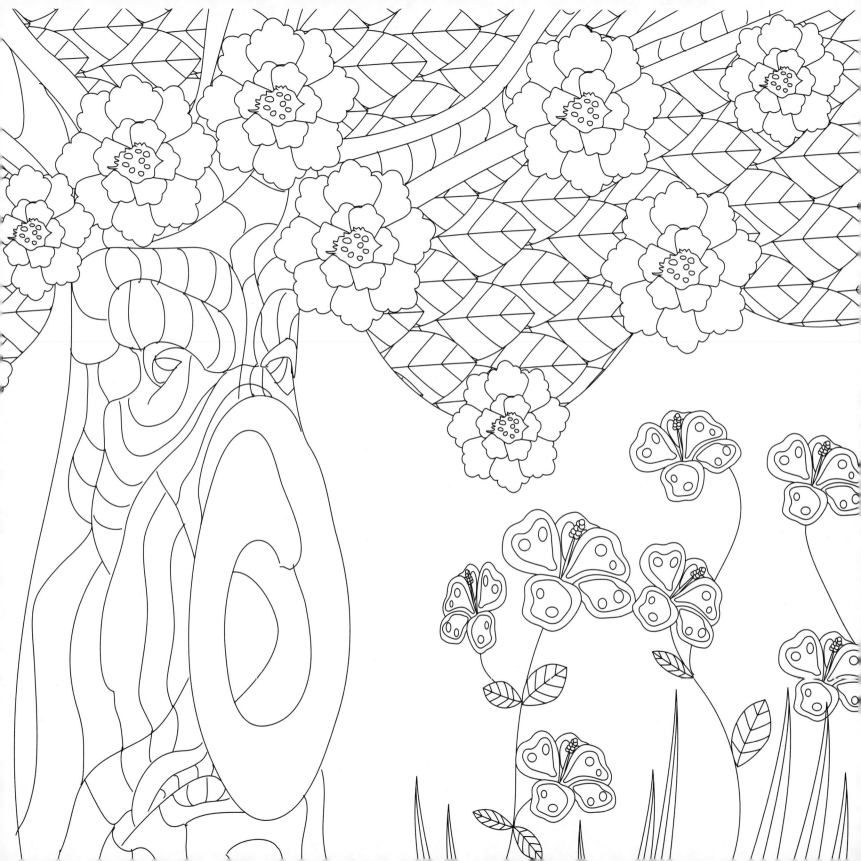

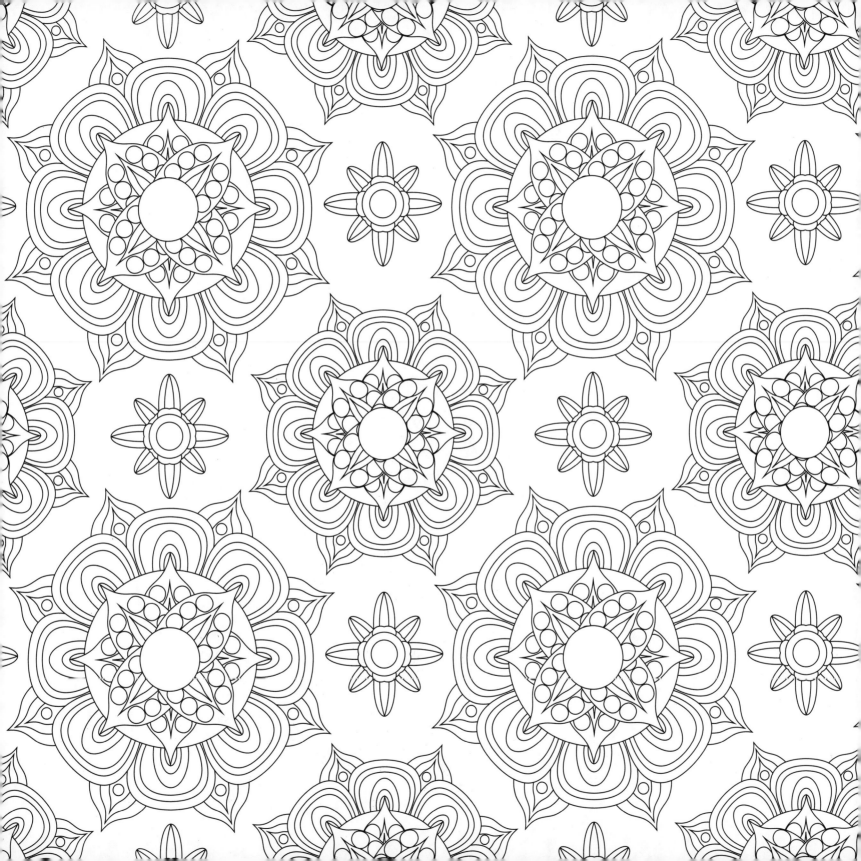

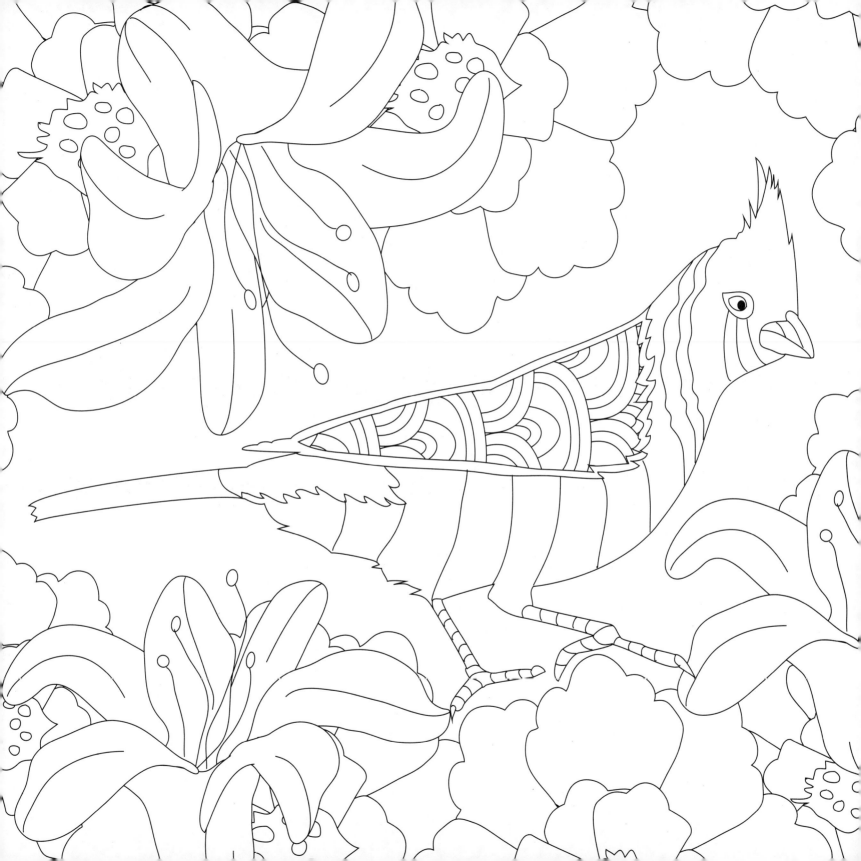

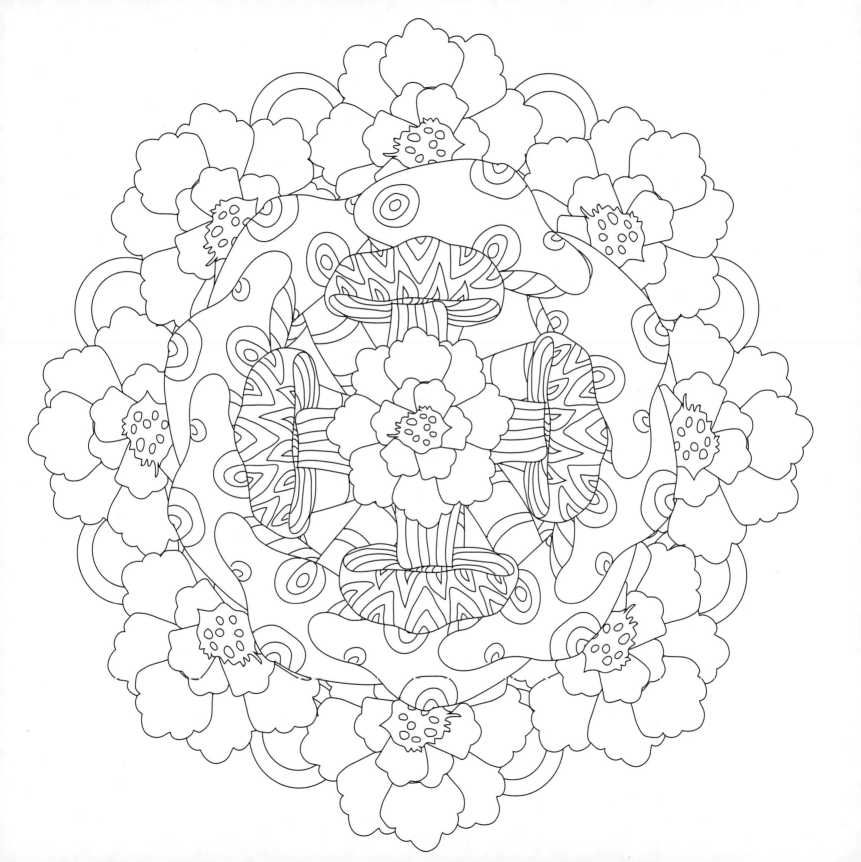

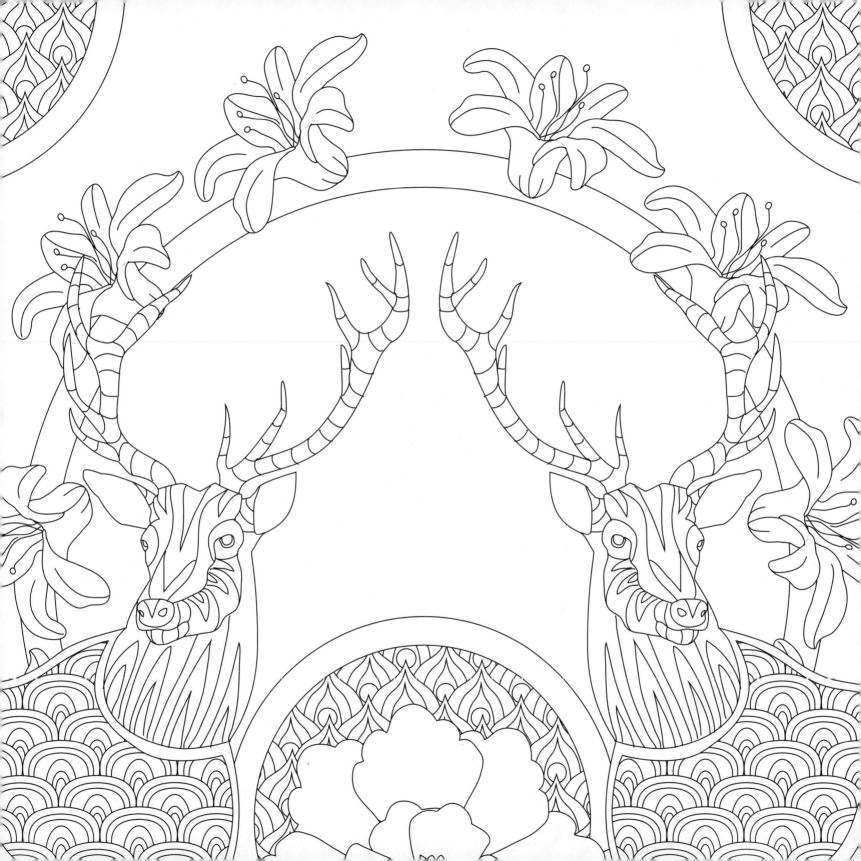

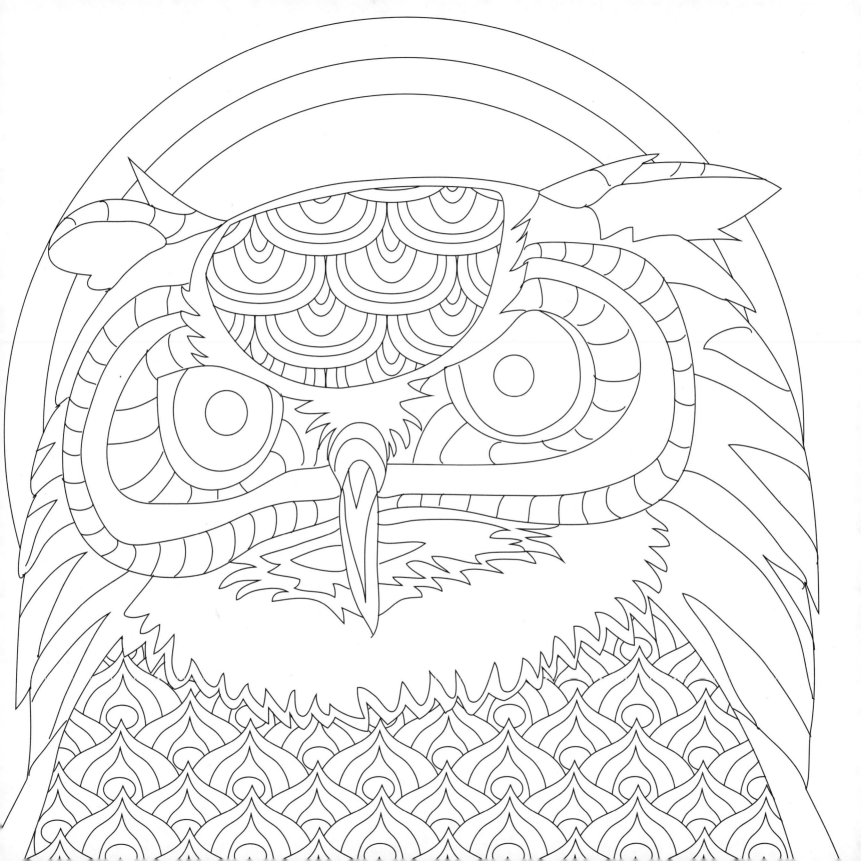

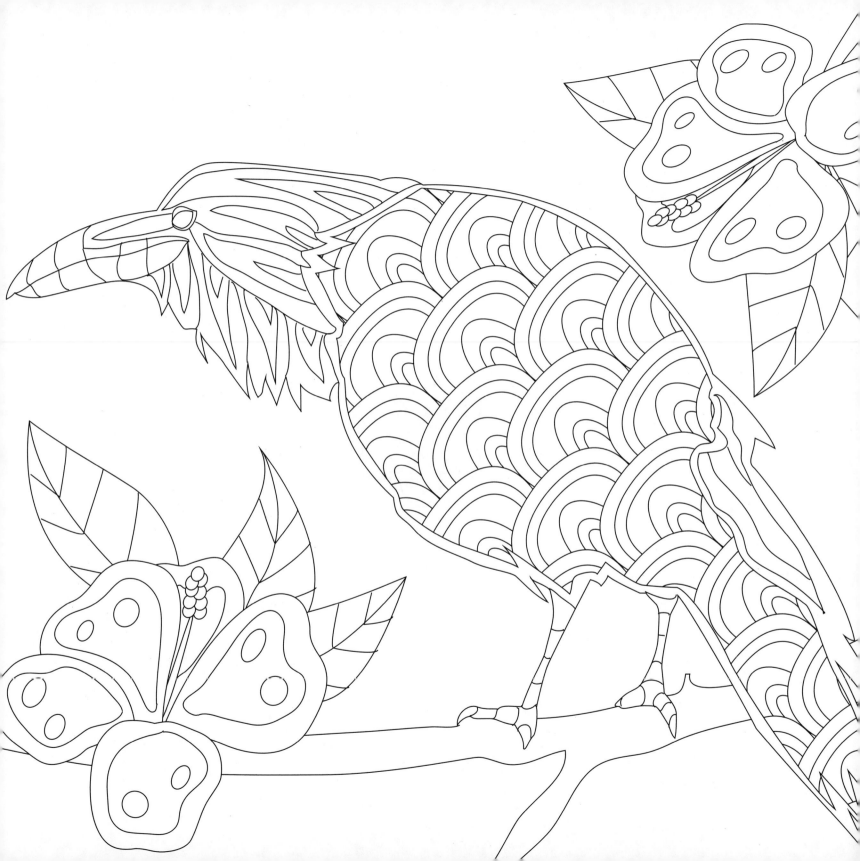

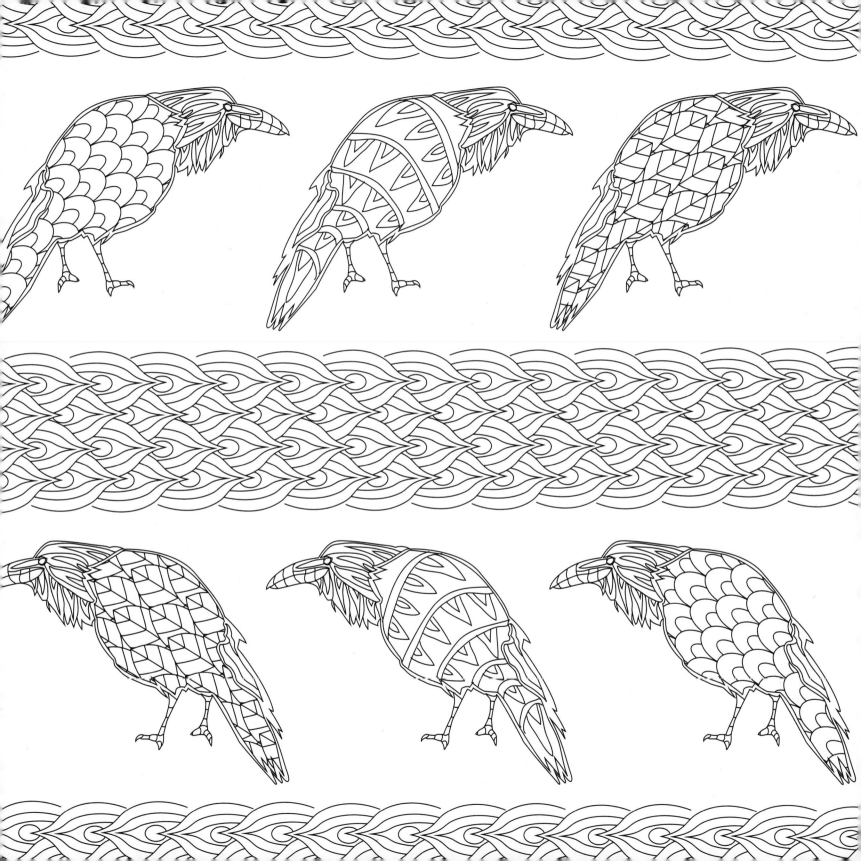

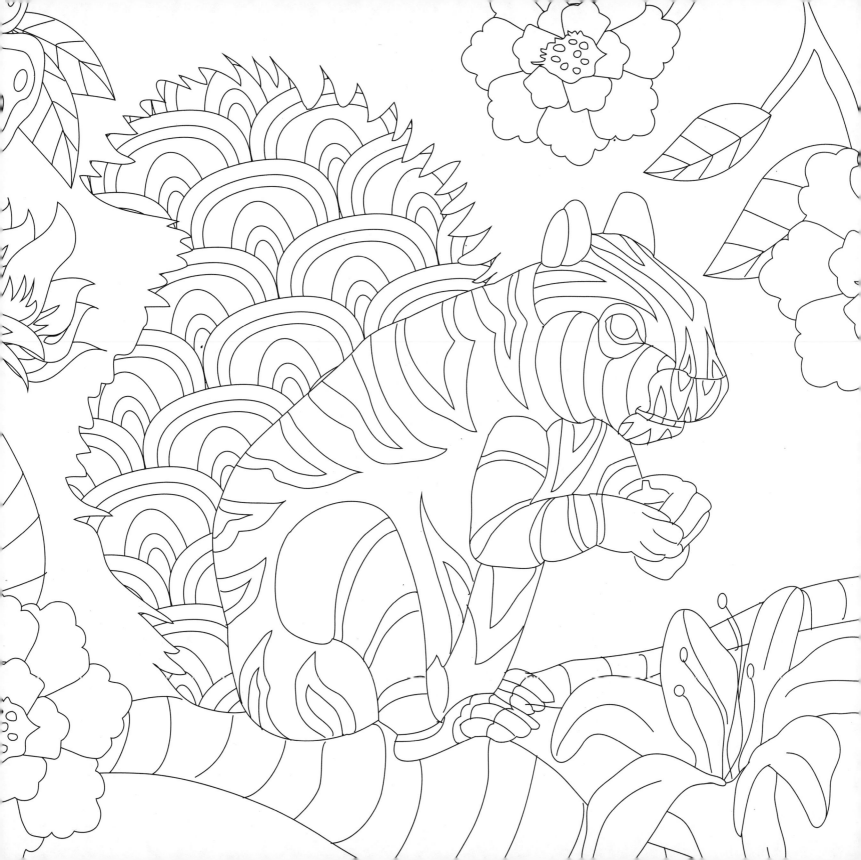

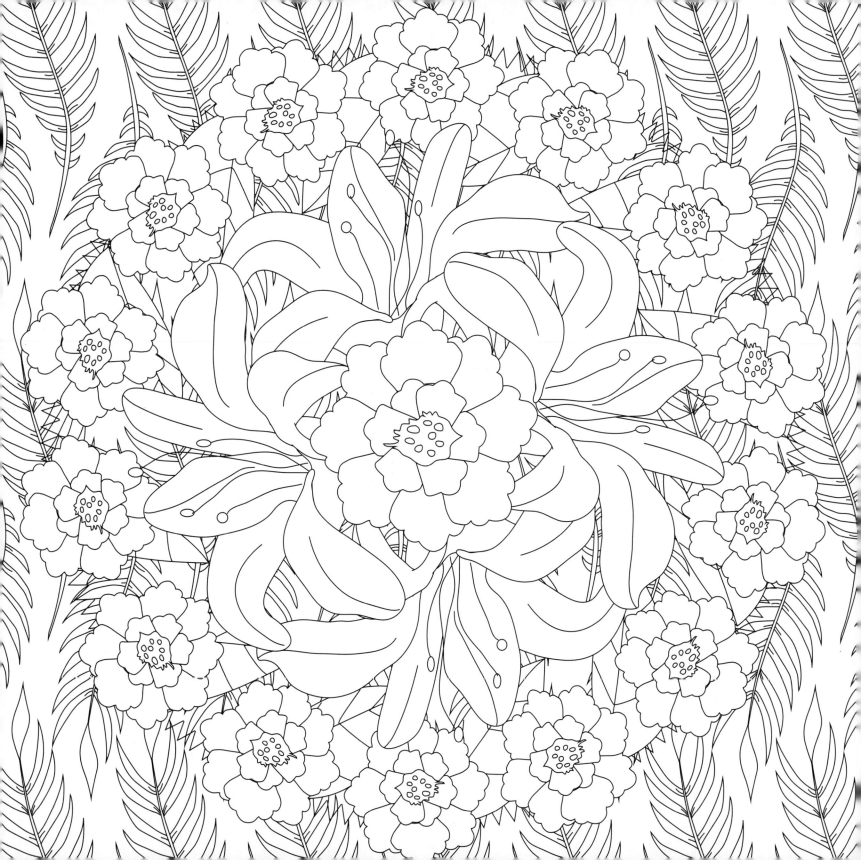

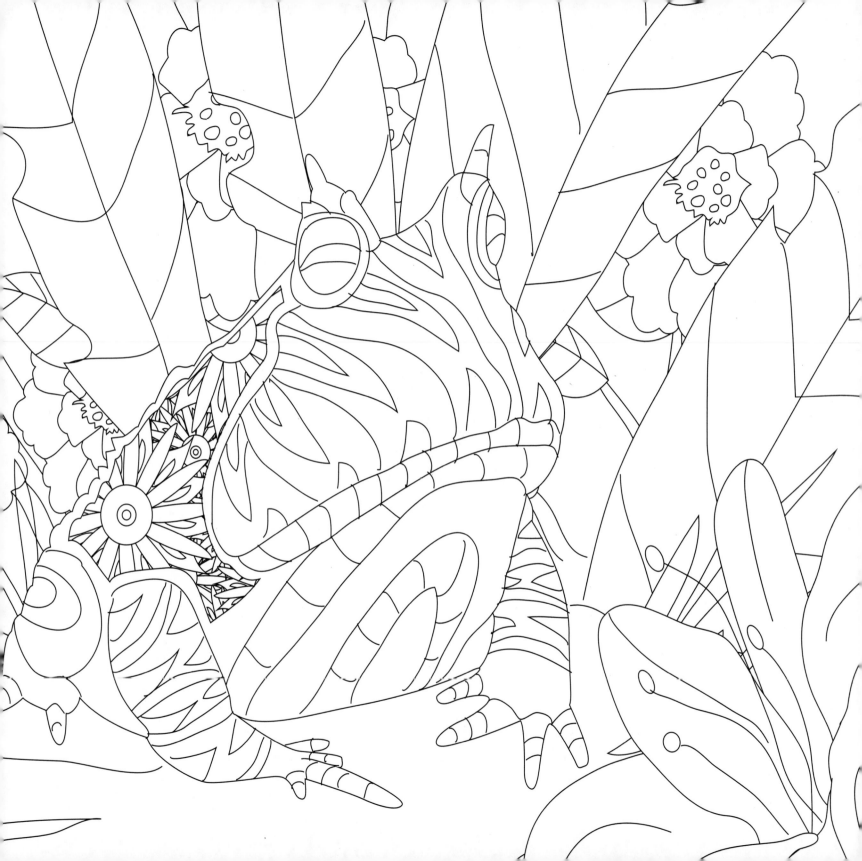

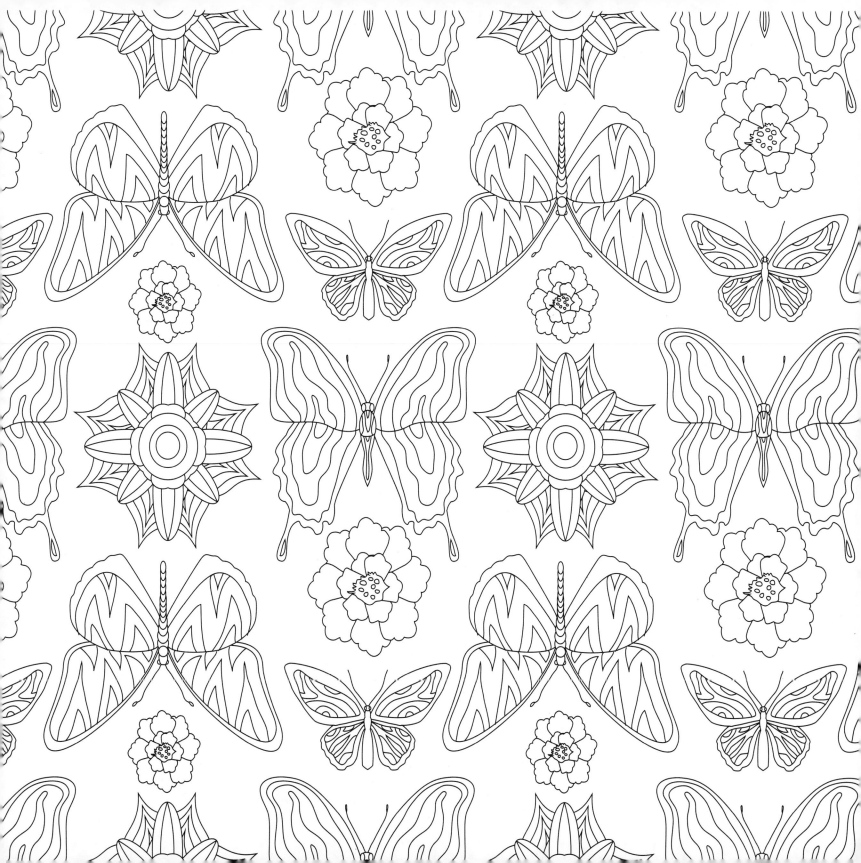

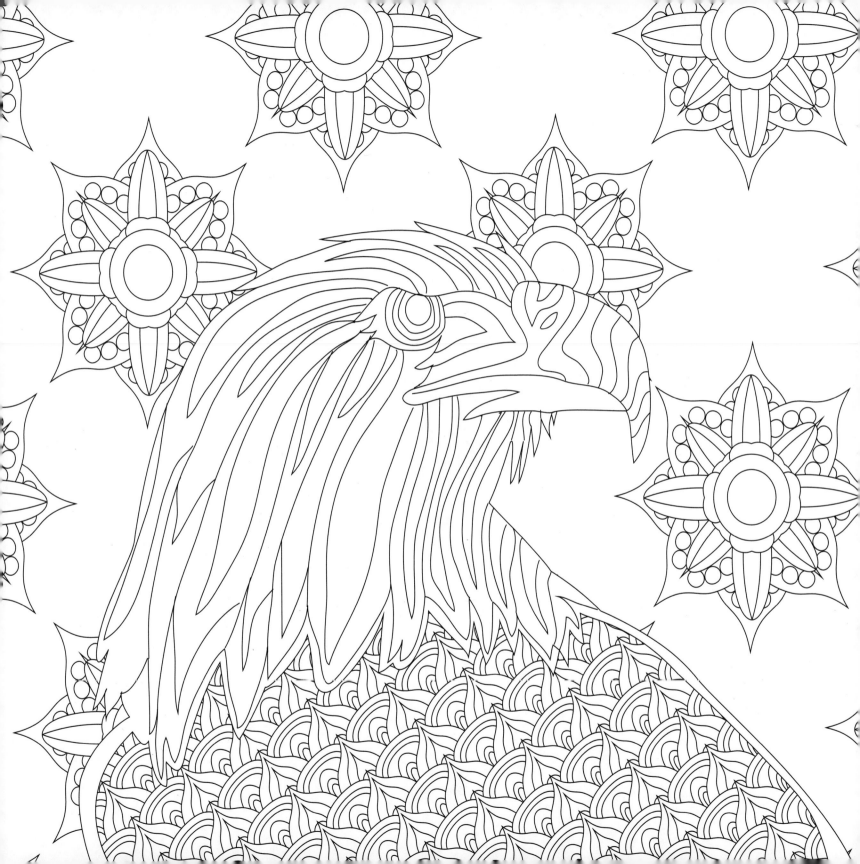

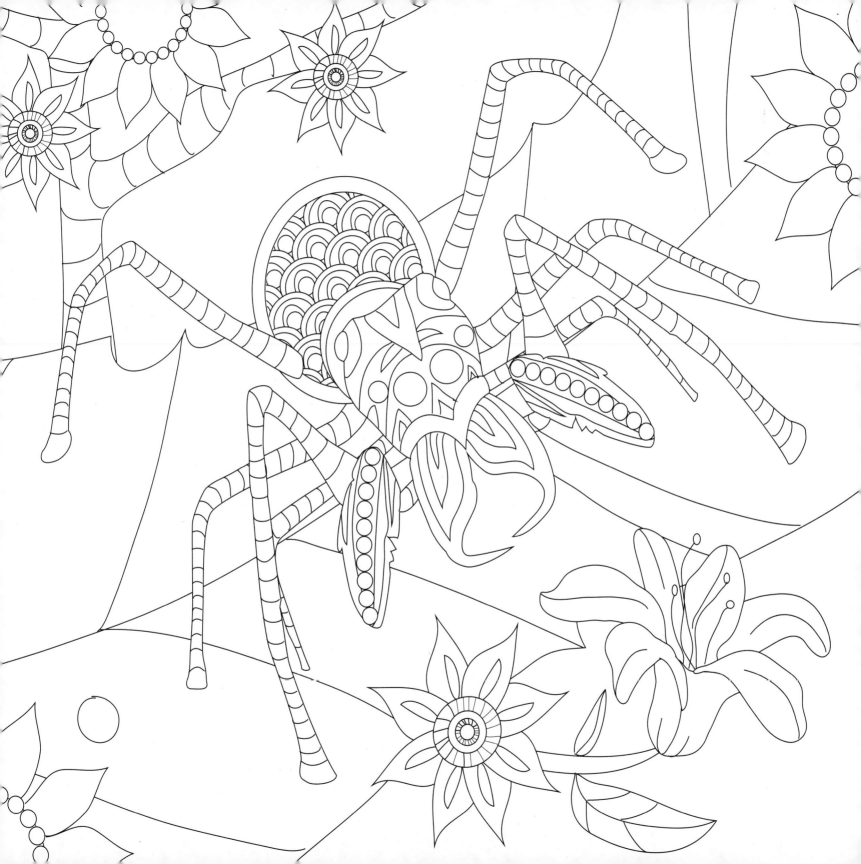

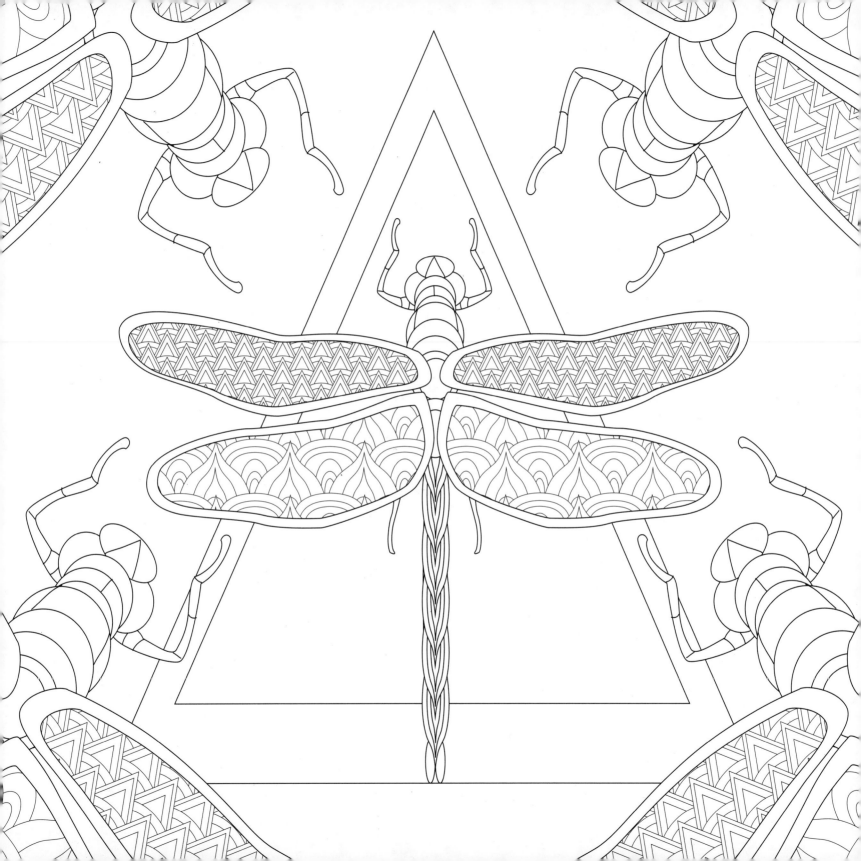

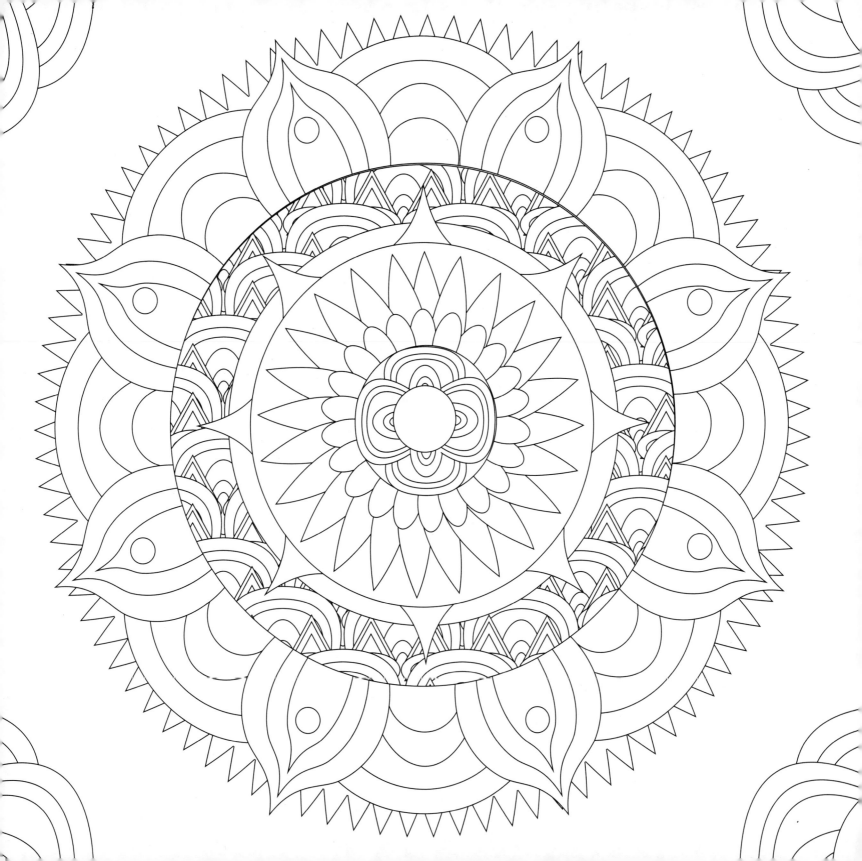

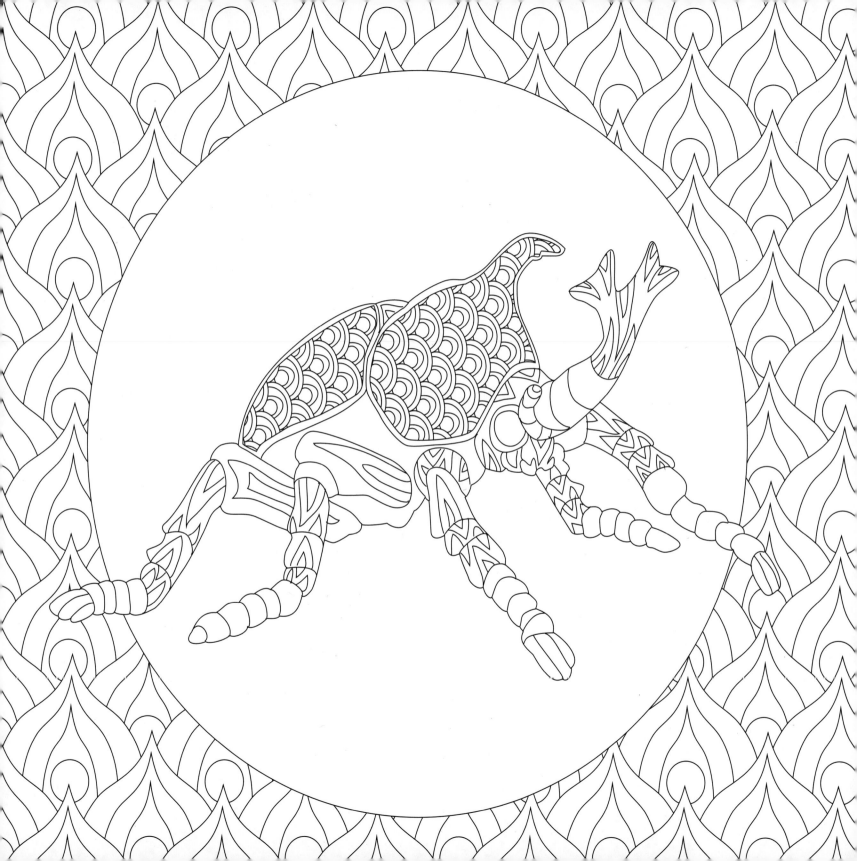

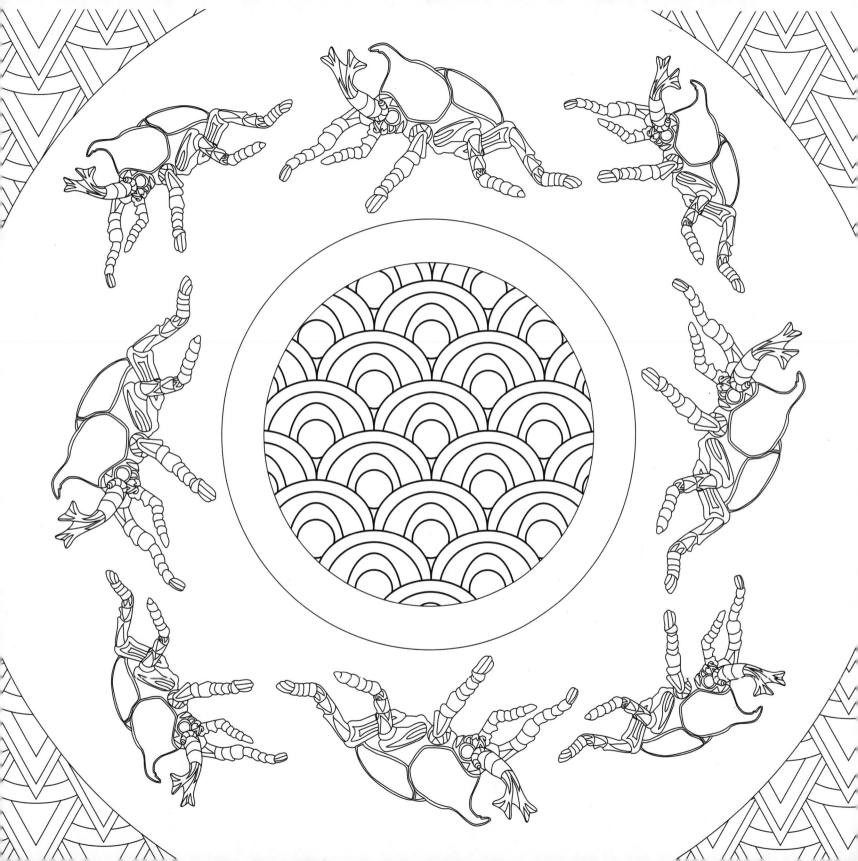

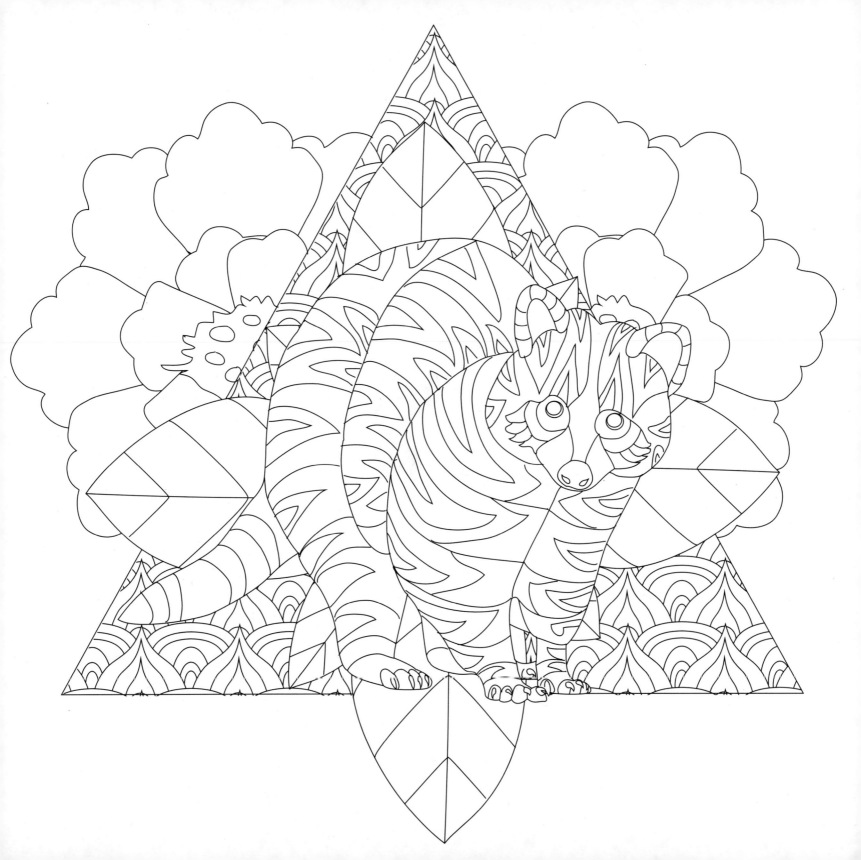

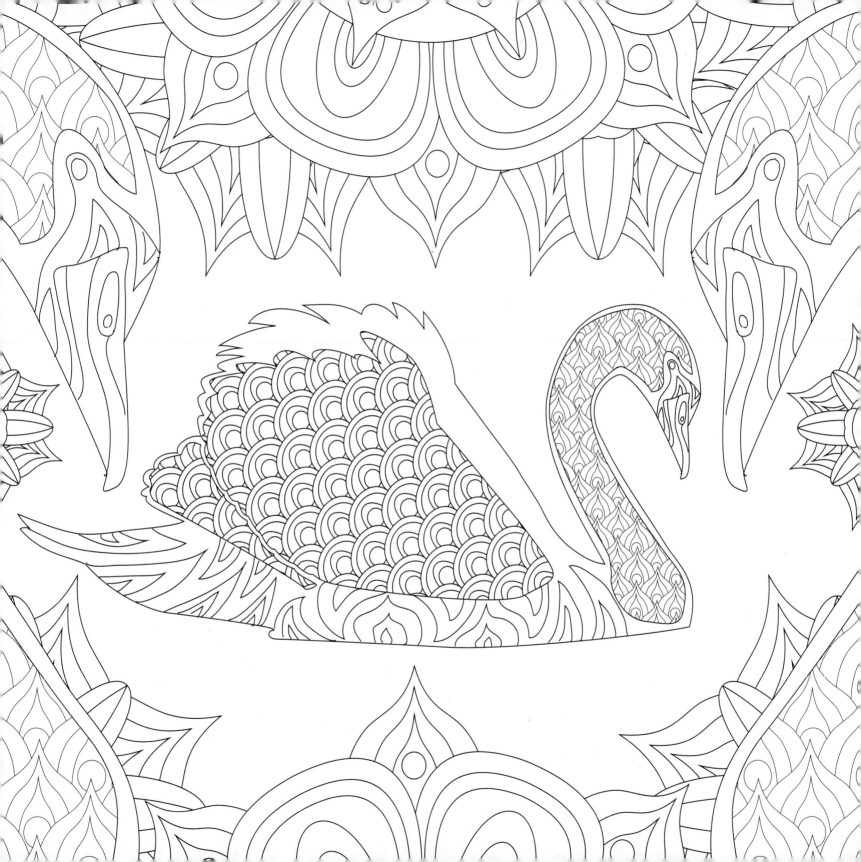